小小孩思維能力訓練
配對

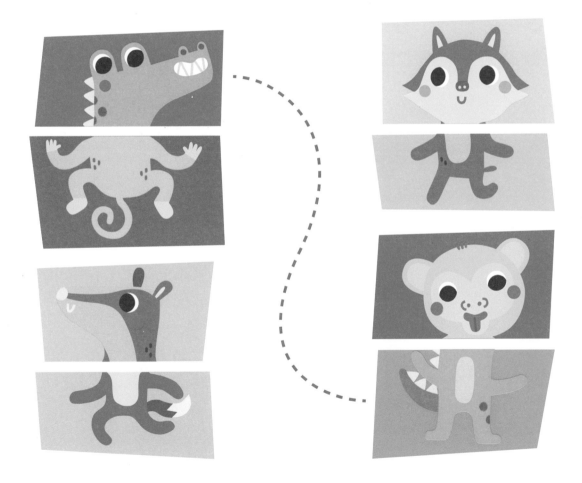

新雅文化事業有限公司
www.sunya.com.hk

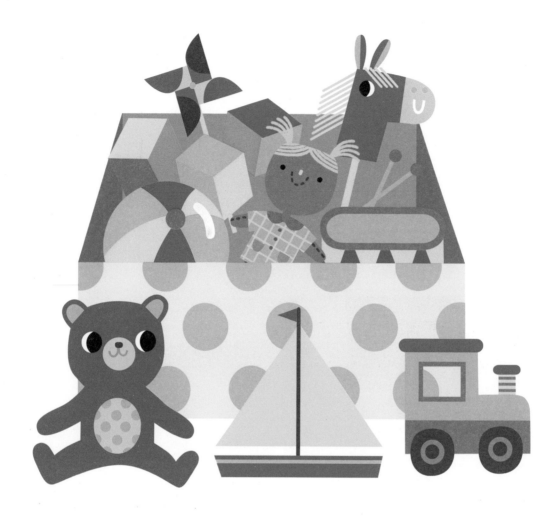

 小小孩思維能力訓練　配對

作　　者：阿曼達‧洛特 (Amanda Lott)
繪　　者：勞拉‧加里多 (Laura Garrido)
翻　　譯：小花
責任編輯：黃花窗
美術設計：劉麗萍
出　　版：新雅文化事業有限公司
　　　　　香港英皇道499號北角工業大廈18樓
　　　　　電話：(852) 2138 7998
　　　　　傳真：(852) 2597 4003
　　　　　網址：http://www.sunya.com.hk
　　　　　電郵：marketing@sunya.com.hk
發　　行：香港聯合書刊物流有限公司
　　　　　香港荃灣德士古道220-248號荃灣工業中心16樓
　　　　　電話：(852) 2150 2100

　　　　　傳真：(852) 2407 3062
　　　　　電郵：info@suplogistics.com.hk
版　　次：二〇二二年十二月初版

版權所有‧不准翻印

ISBN: 978-962-08-8104-6
Original title: *Thinking Skills - Matching*
First published in the UK by iSeek Ltd.
Copyright © iSeek Ltd 2022
Traditional Chinese Edition © 2022 Sun Ya Publications (HK) Ltd.
18/F, North Point Industrial Building, 499 King's Road, Hong Kong
Published in Hong Kong, China
Printed in China

思維能力小學堂：
學懂配對事物，鍛煉推理能力

　　本冊幫助幼兒透過配對相似、相同或可配合使用的事物，來鍛煉他們的推理能力。本冊的活動趣味十足，插圖色彩繽紛，能吸引幼兒的注意力。本冊活動讓幼兒學習掌握知識的技能，以及培養他們的視覺意識、操作能力和手眼協調能力。我們鼓勵家長與幼兒一起完成本冊活動，並在這個親子學習的過程中，鼓勵幼兒談論眼前的活動，以進一步提升語言能力。

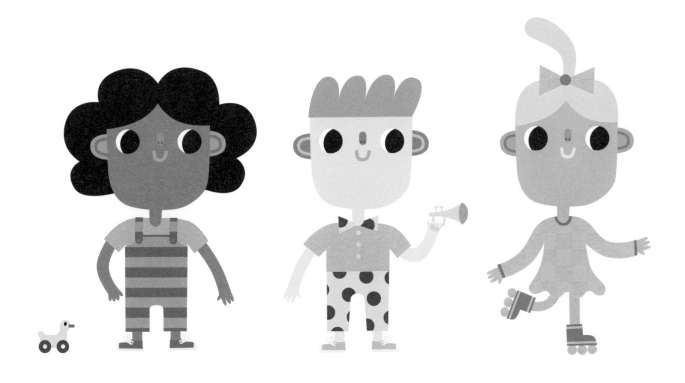

不同形狀的氣球

請把相同形狀的氣球連起來。

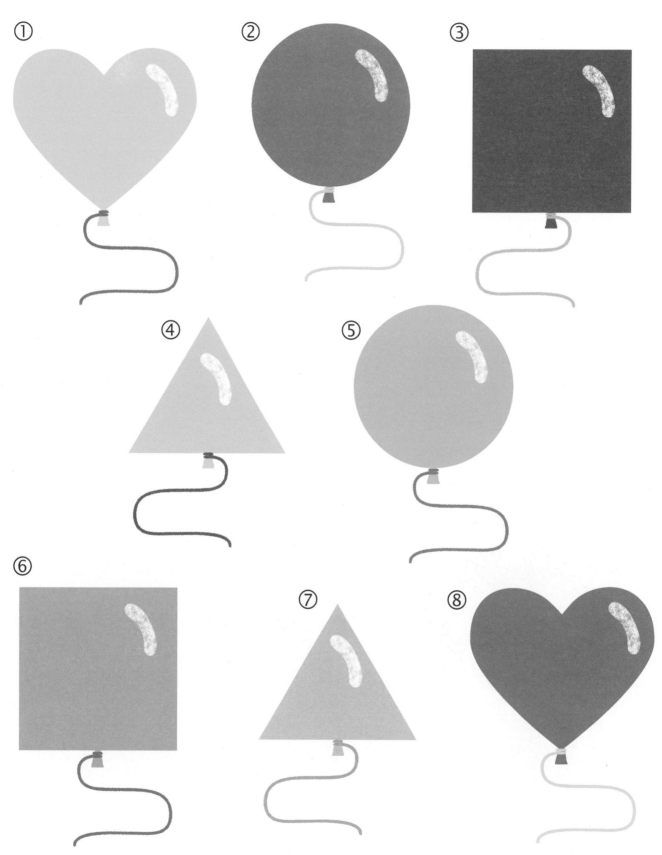

答案：1及8；2及5；3及6；4及7

配對人物

請沿虛線剪出8幅圖畫，然後配對人物的頭部和身體。

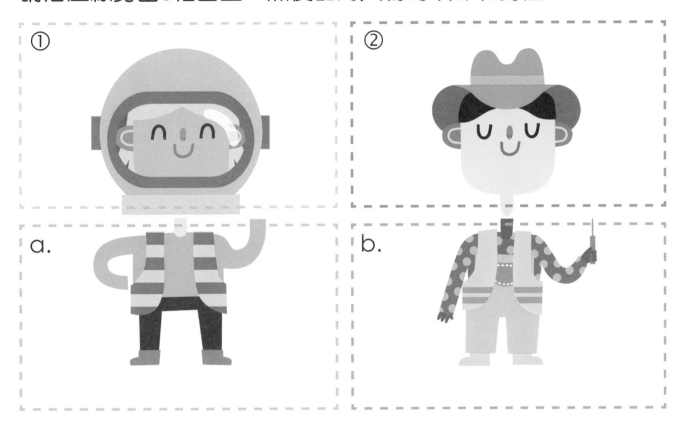

✂ 請沿虛線剪。

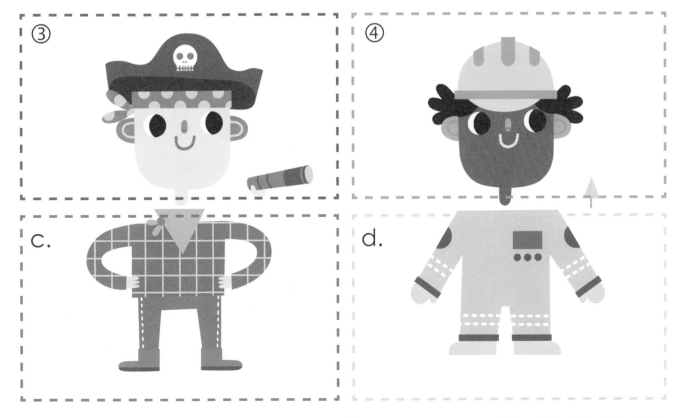

5

配對動物 (一)

請沿虛線剪出8幅圖畫，然後配對動物的頭部和身體。

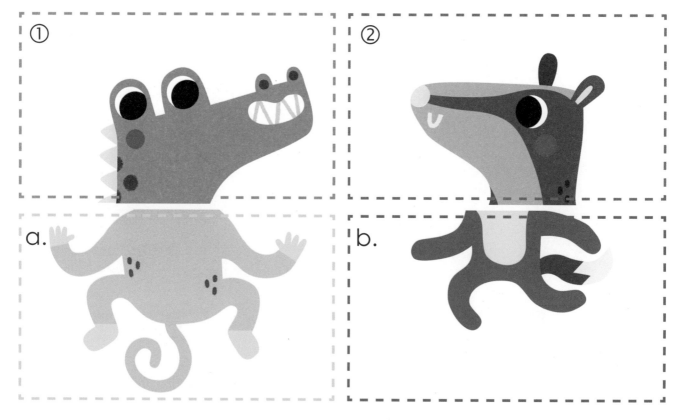

✂ 請沿虛線剪。

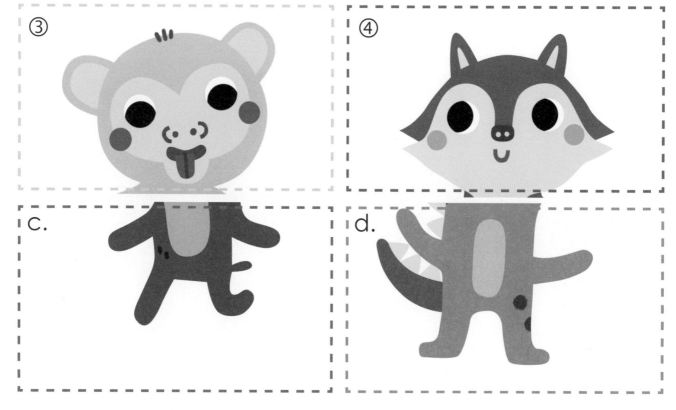

答案：1.d 2.c 3.a 4.b

配對水果盤

請把相同的水果盤用線連起來。

①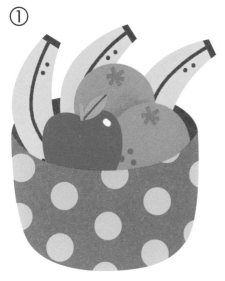

②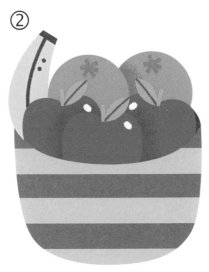

③

a.

b.

c.

哪個不一樣？

請找出每個框中跟其他不同類的事物，並剔選正確的格子。

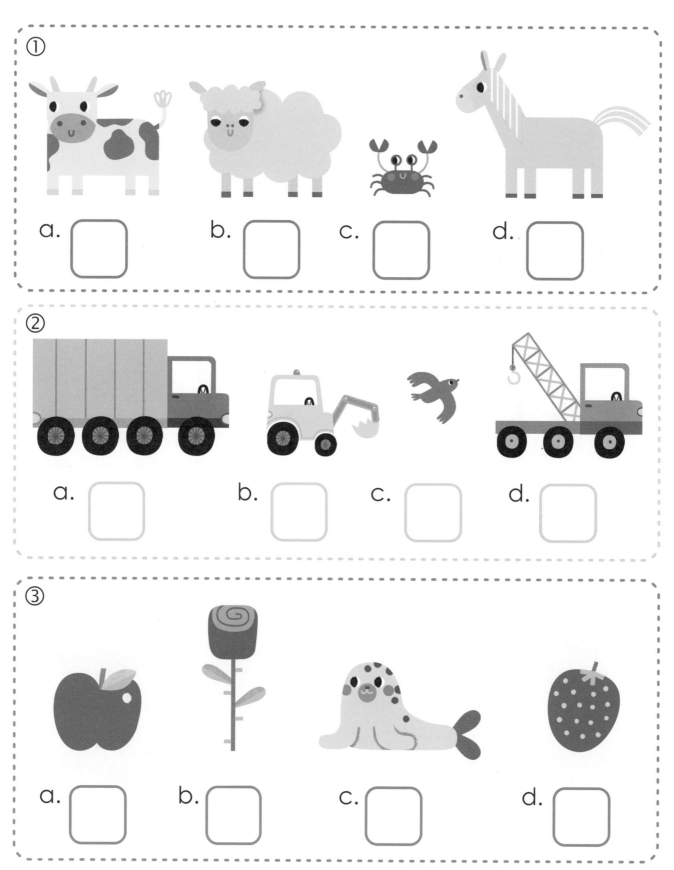

① a. □ b. □ c. □ d. □

② a. □ b. □ c. □ d. □

③ a. □ b. □ c. □ d. □

答案：1.c　2.c　3.c

動物要回家

請把動物和牠們的家用線連起來。

①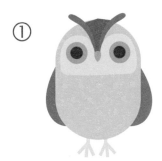

②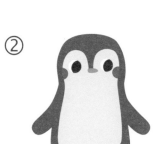

③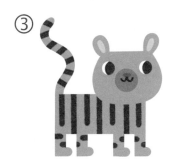

④

⑤

a.

b.

c.

d.

e.

對稱遊戲

請按照以下事物一邊的線條,把另一邊的虛線用線連起來。

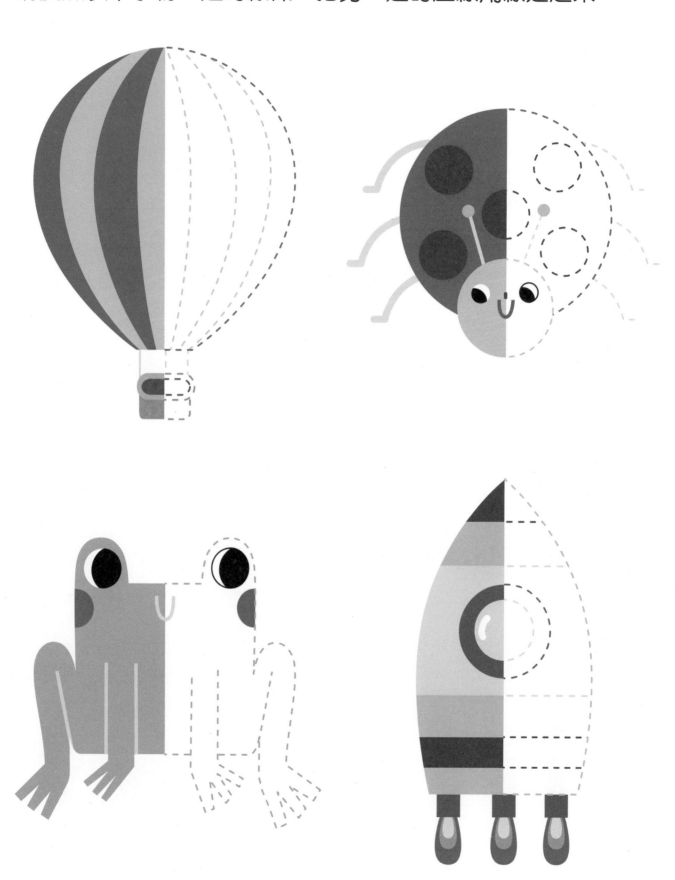

玩具的影子

請把玩具和它們的影子用線連起來。

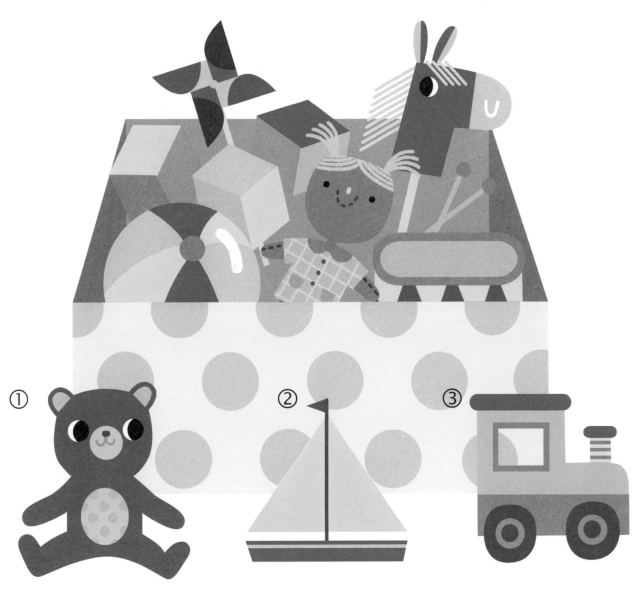

① ② ③

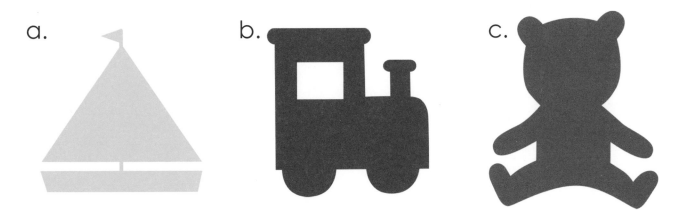

a. b. c.

配對動物(二)
請把動物的頭部和牠們的身體用線連起來。

①

②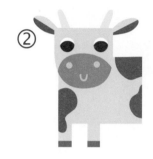

③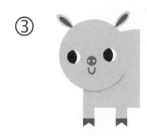

④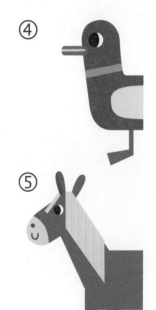

⑤

a.

b.

c.

d.

e.

不一樣的背包

以下有一個背包的圖案跟其他的不相同，請把它圈出來。

①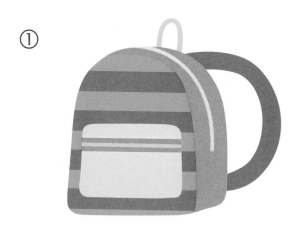

②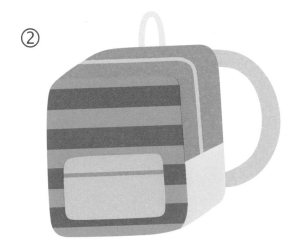

③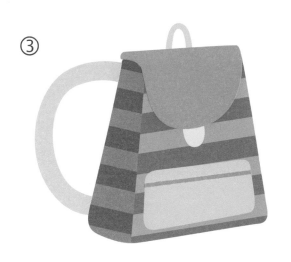

④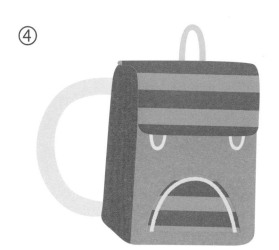

⑤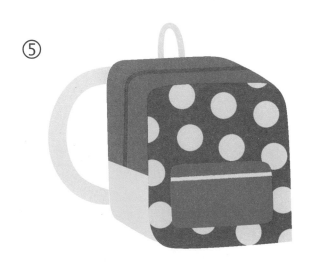

⑥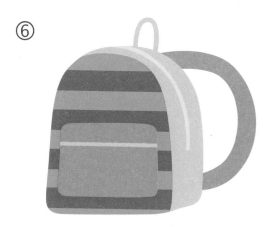

找找相同的老虎

請找出兩隻相同的老虎，並把牠們填上顏色。

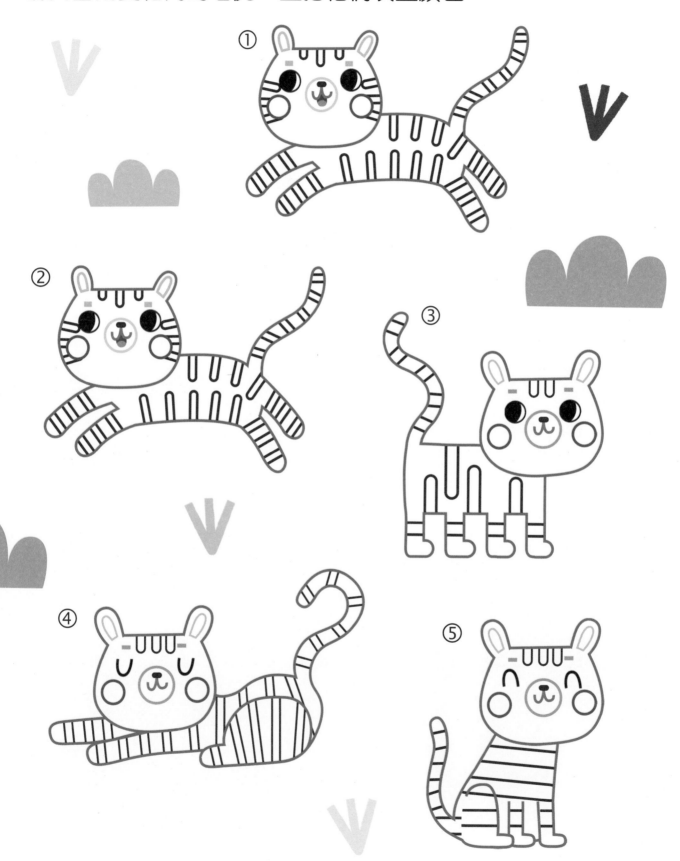

答案：1 及 2

衣服的圖案

請把孩子身上衣服的圖案與下方相同的圖案用線連起來。

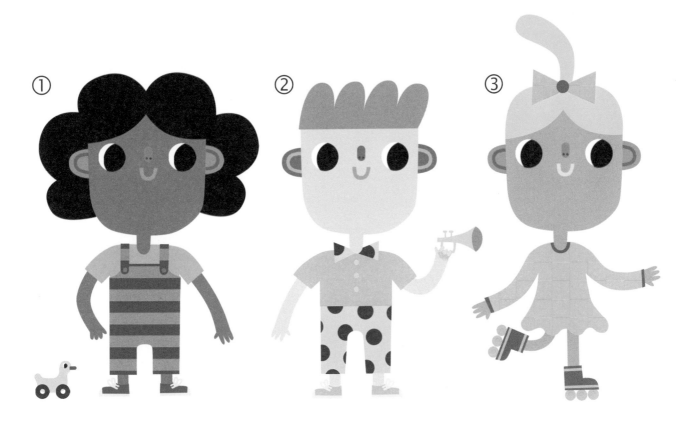

a.

b.

c.

找找相同的火車

請圈出兩輛相同的火車。

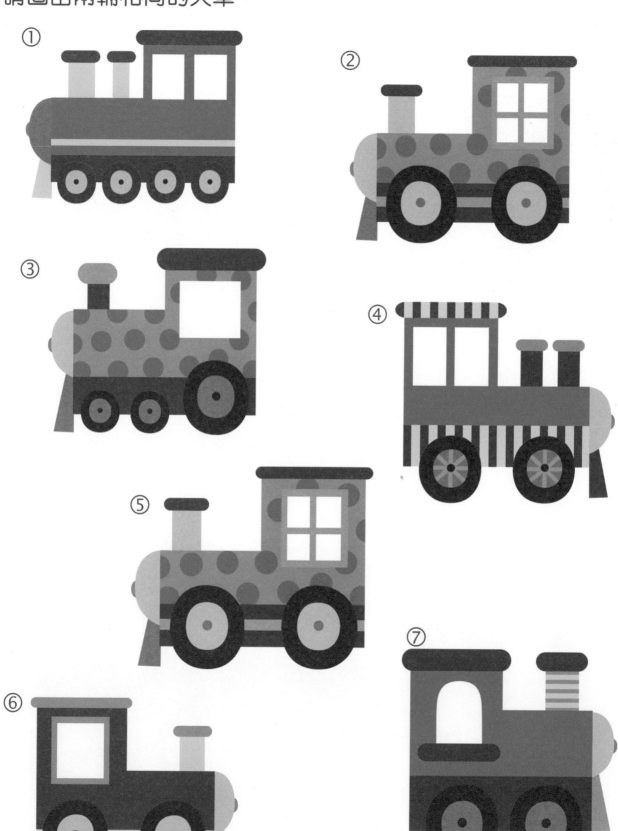

彩色世界

請沿虛線剪出6幅圖畫，然後把它們放在相同顏色的圓形色塊上。

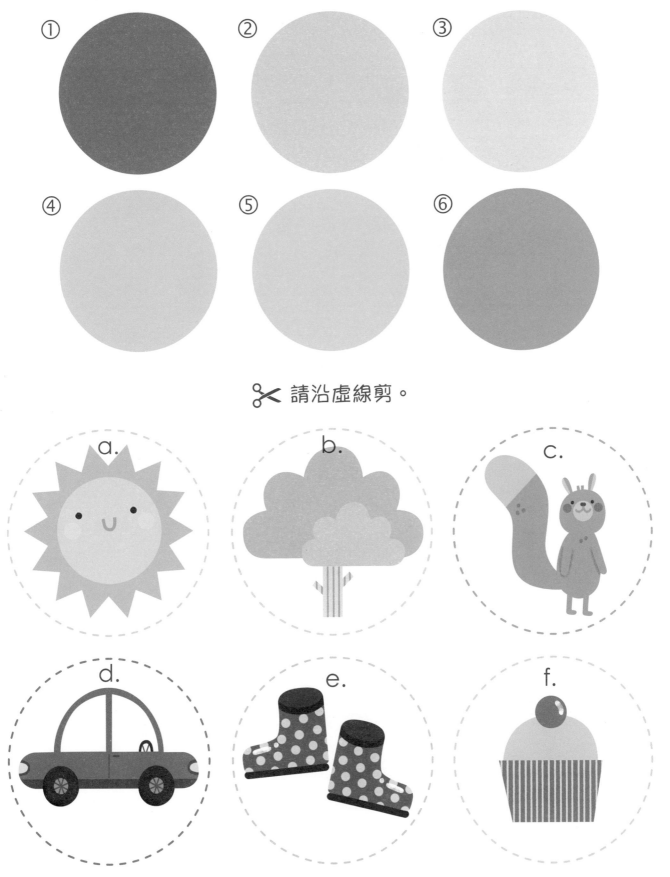

① ② ③

④ ⑤ ⑥

✂ 請沿虛線剪。

a.

b.

c.

d.

e.

f.

配合的物件

請沿虛線剪出6個孩子，然後把他們放在配合的物件上。

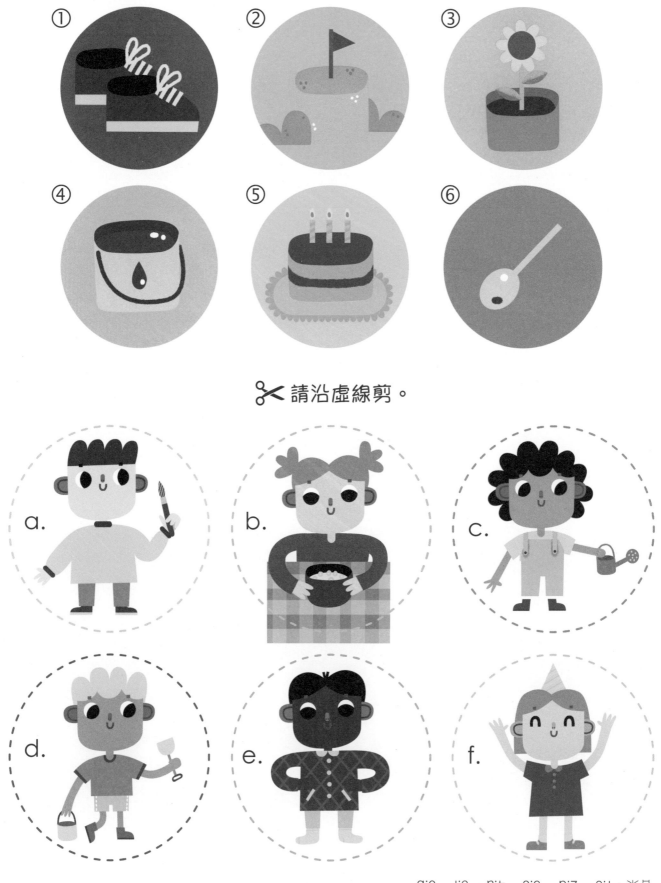

✂ 請沿虛線剪。

交通工具

請把交通工具和它們出現的地方用線連起來。

①

②

③

④

⑤

a.

b.

c.

d.

e.

19

孩子的臉

請把孩子左右兩邊的臉用線連起來。

①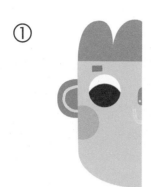

a.

②

b.

③

c.

④

d.

海洋生物

請把有同伴的海洋生物填上顏色。

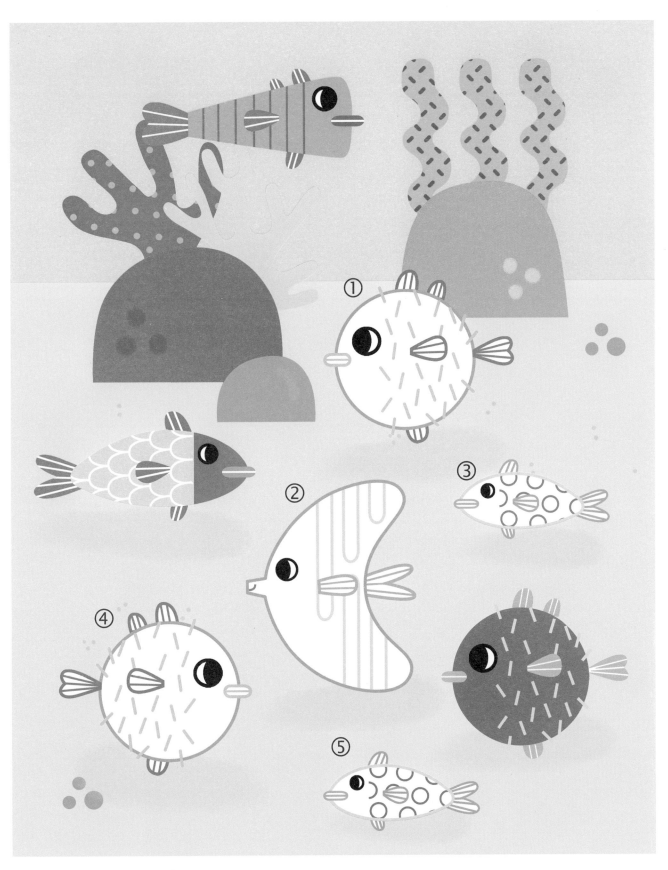

服飾的影子

請把服飾和它們的影子用線連起來。

①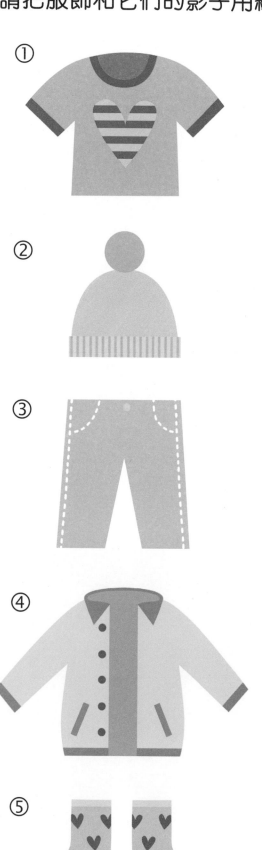

②

③

④

⑤

a.

b.

c.

d.

e.

各式各樣的交通工具

以下的交通工具在哪裏行駛？請把正確的英文字母填在格子裏。

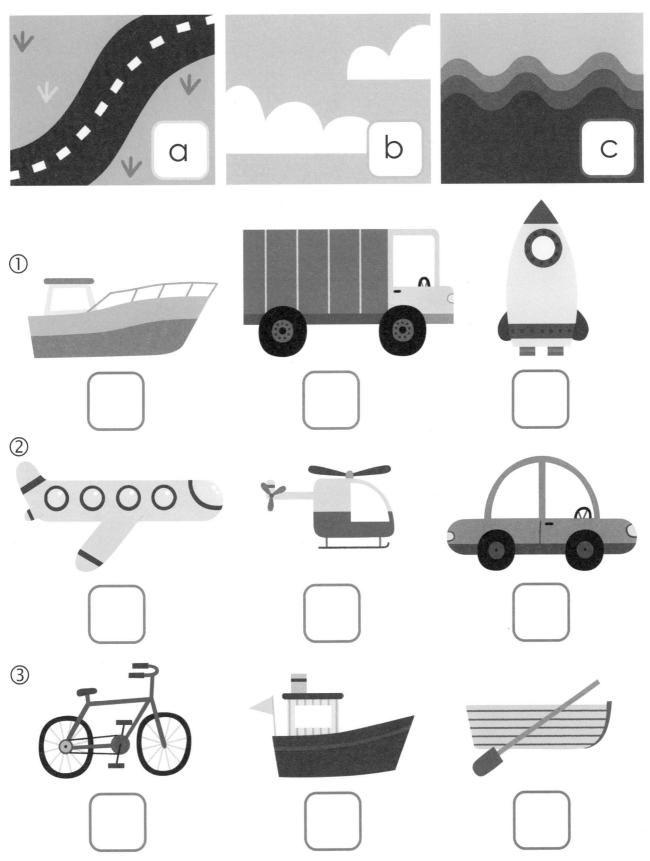

到沙灘去

哪些孩子正準備前往沙灘？請把他們圈出來。

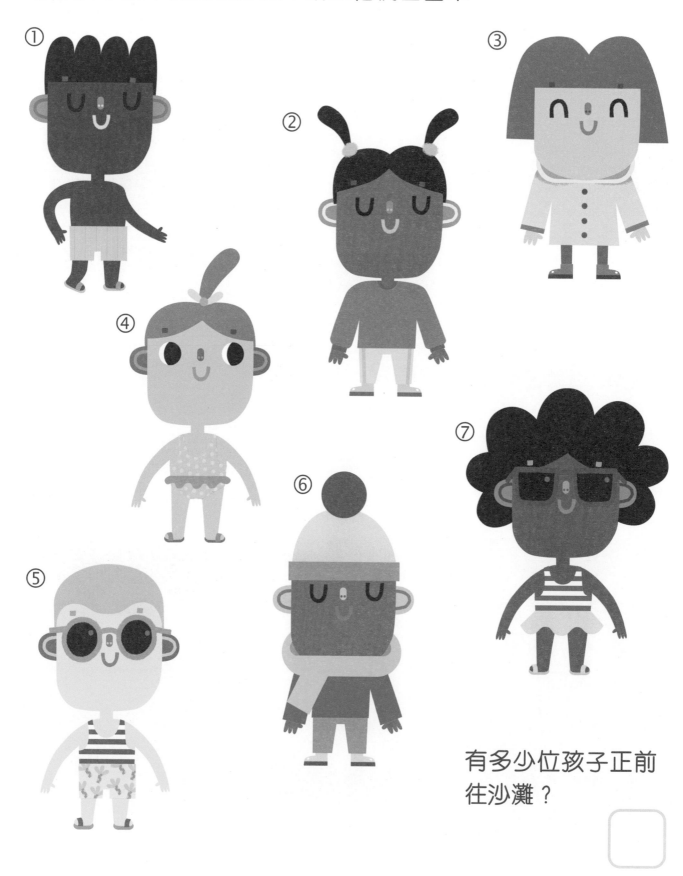

有多少位孩子正前
往沙灘？

24

配對蔬果

請把蔬果和它們切開或剝開的樣子用線連起來。

①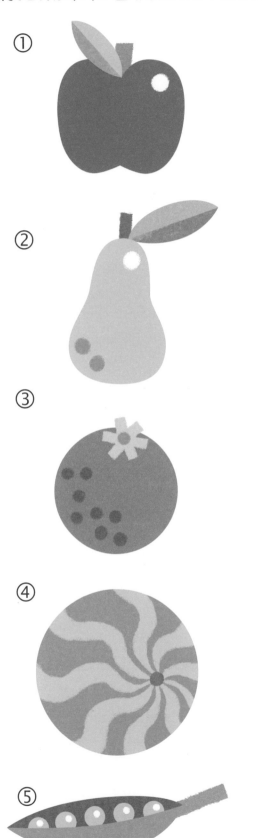

a.

②

b.

③

c.

④

d.

⑤

e.

相似的形狀

請把相似的形狀用線連起來。

①

a.

②

b.

③

c.

④

d.

答案：1.d 2.c 3.a 4.b

動物的影子

請把動物和牠們的影子用線連起來。

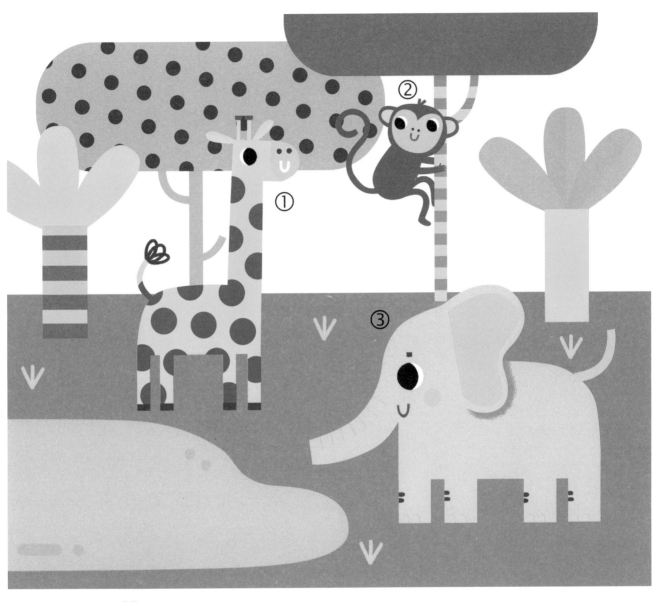

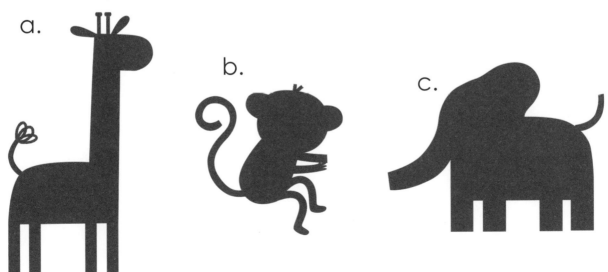

動物媽媽找寶寶

請把動物媽媽和牠們的寶寶用線連起來。

①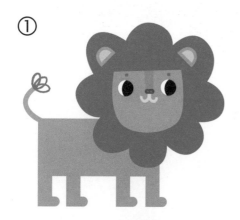

a.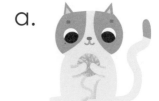

②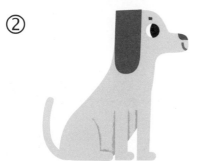

b.

③

c.

④

d.

⑤

e.

各式各樣的動物

以下的動物住在哪裏？請把正確的英文字母填在格子裏。

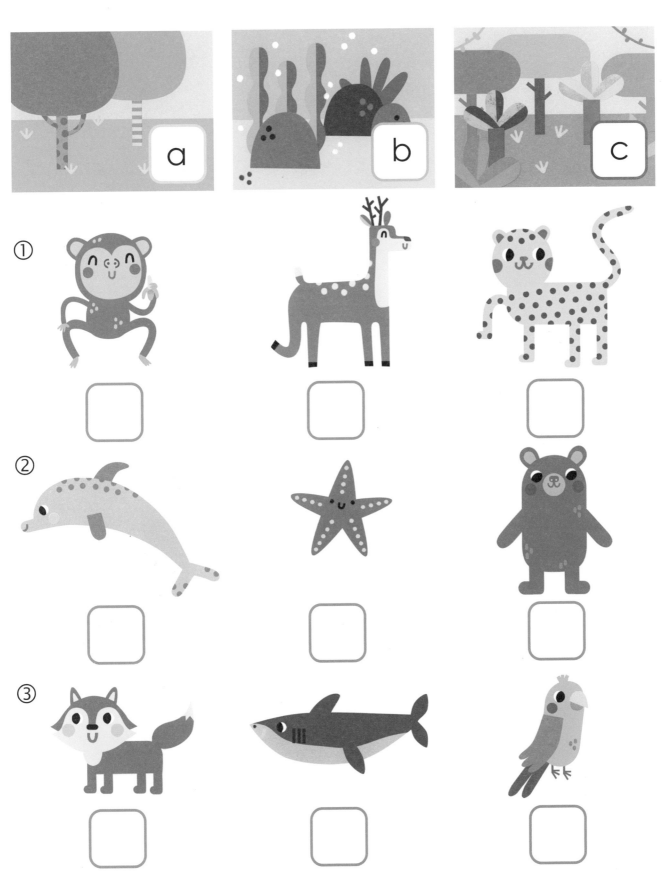

29

分類遊戲 (一)

請參考框中的分類，把下圖的事物分成3組，並圈起來。

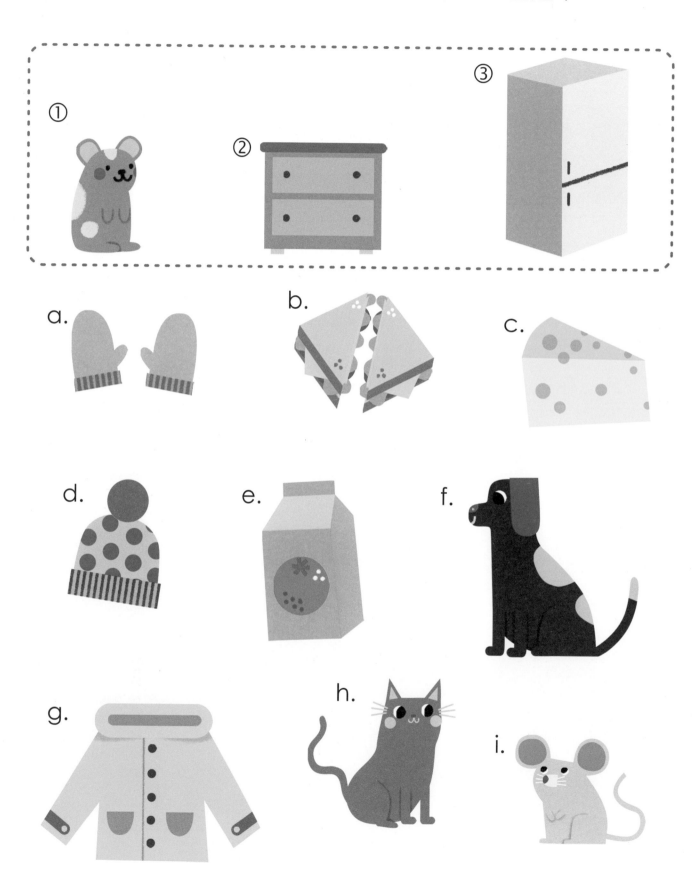

分類遊戲 (二)

請按照水果、蔬菜和飲品這3大類別,把下圖的孩子分成3組,並圈起來。

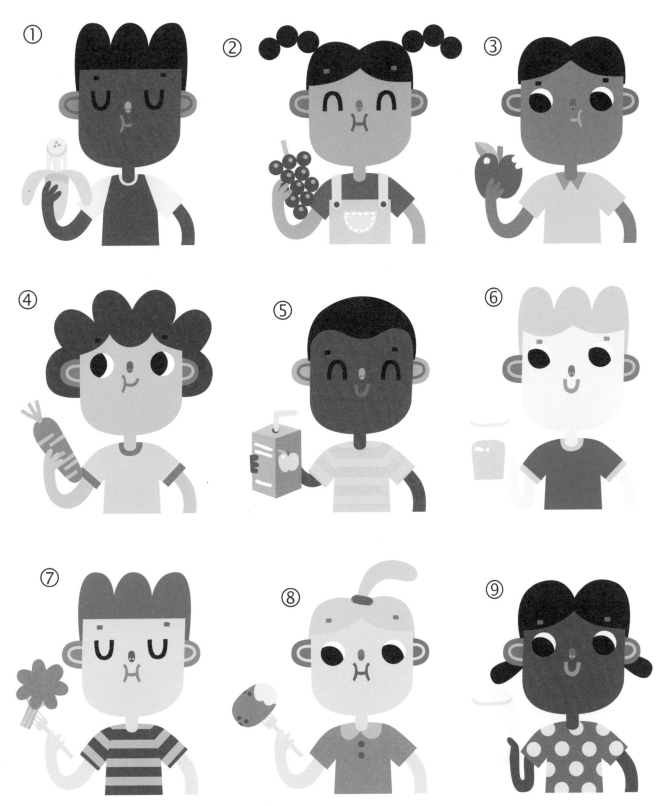

各式各樣的雨具

以下的孩子愛什麼顏色的雨具？請把正確的英文字母填在格子裏。

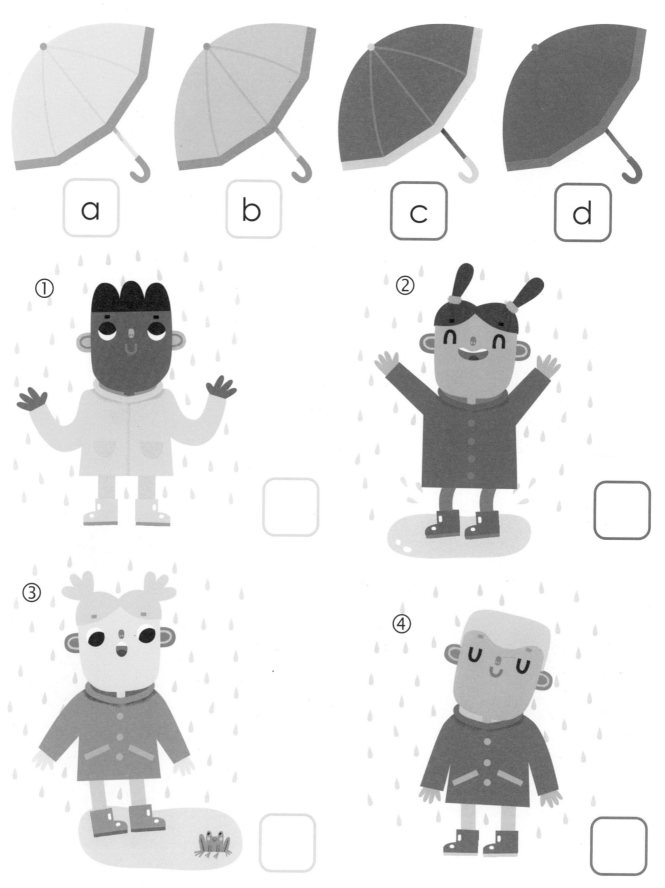